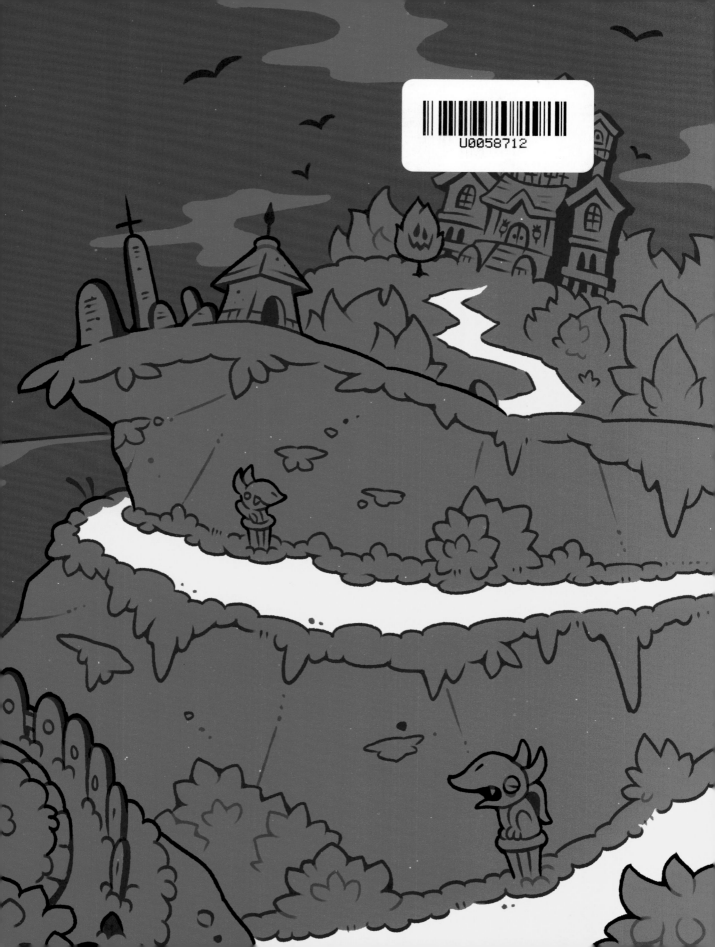

大逃脫！
逃出幽靈鬼屋

文圖 香山大我
翻譯 詹慕如

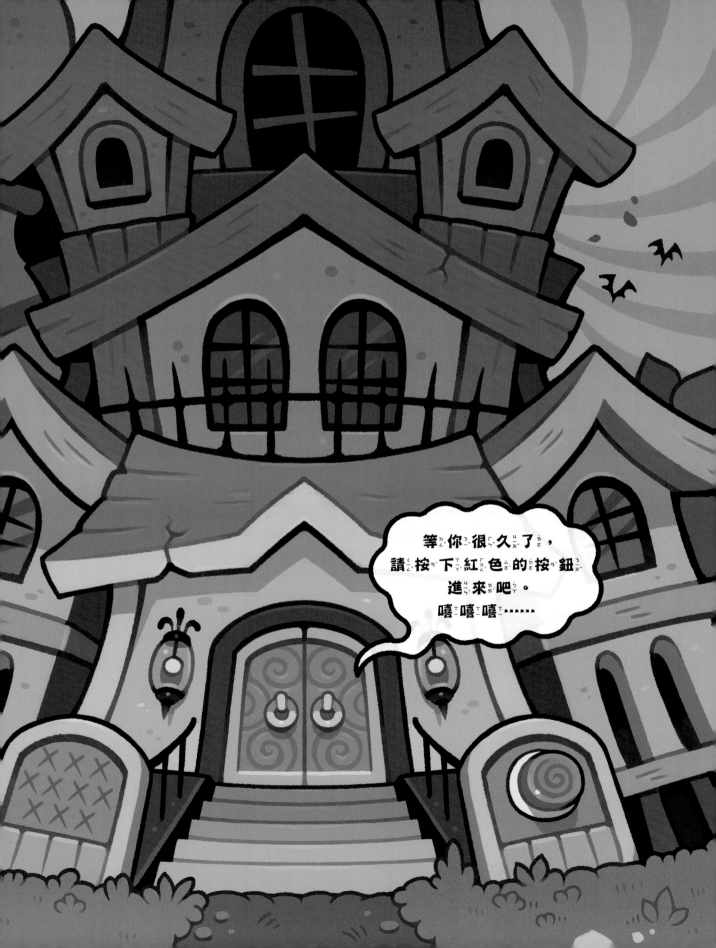

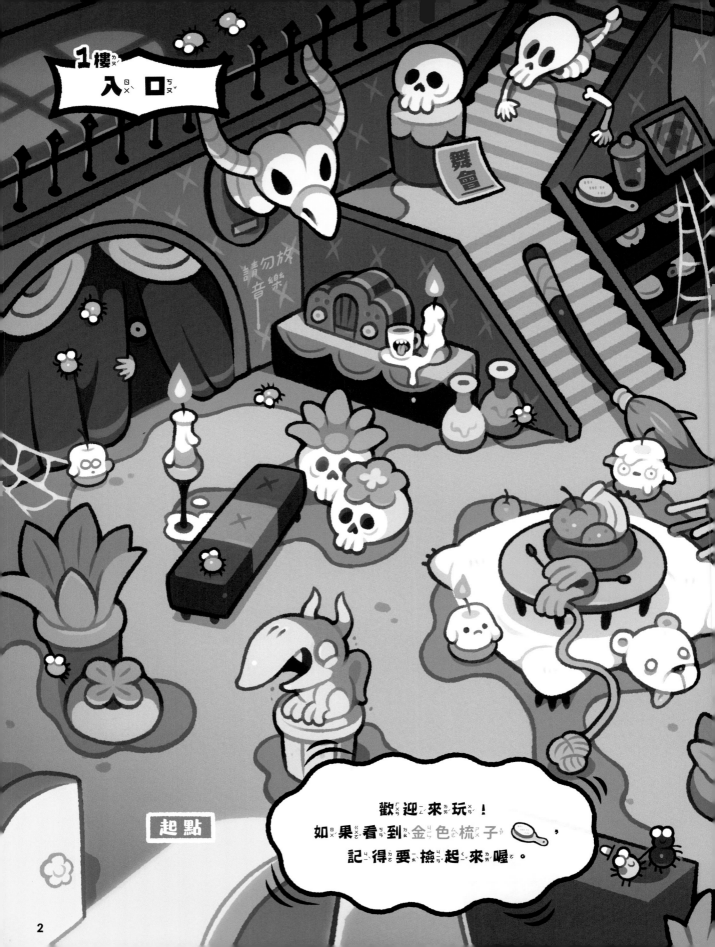

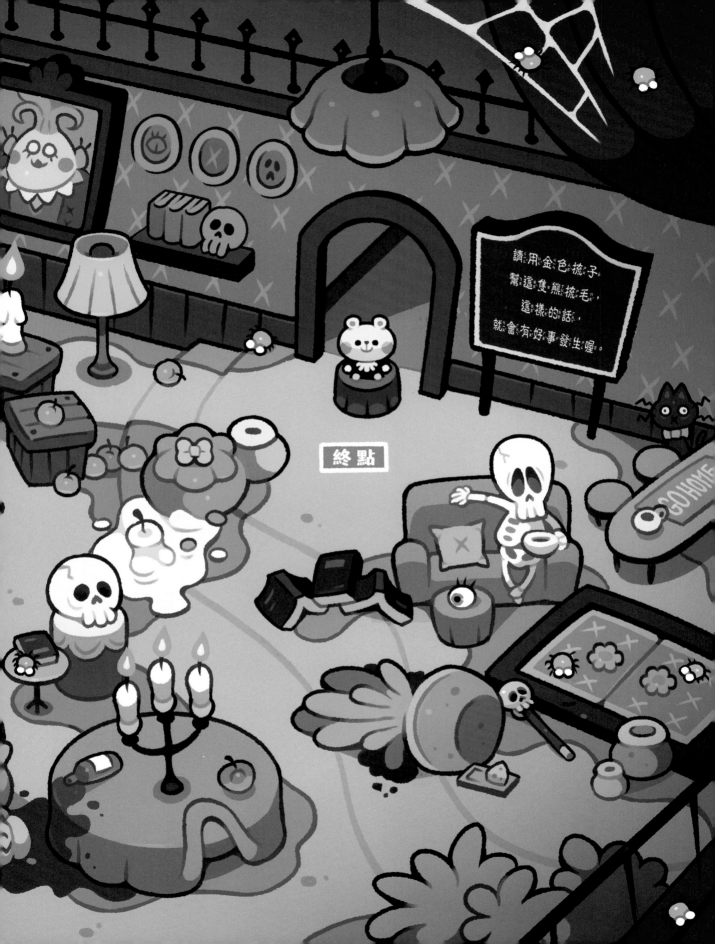

請用金色梳子幫這隻熊梳毛，這樣的話，就會有好事發生喔。

終點

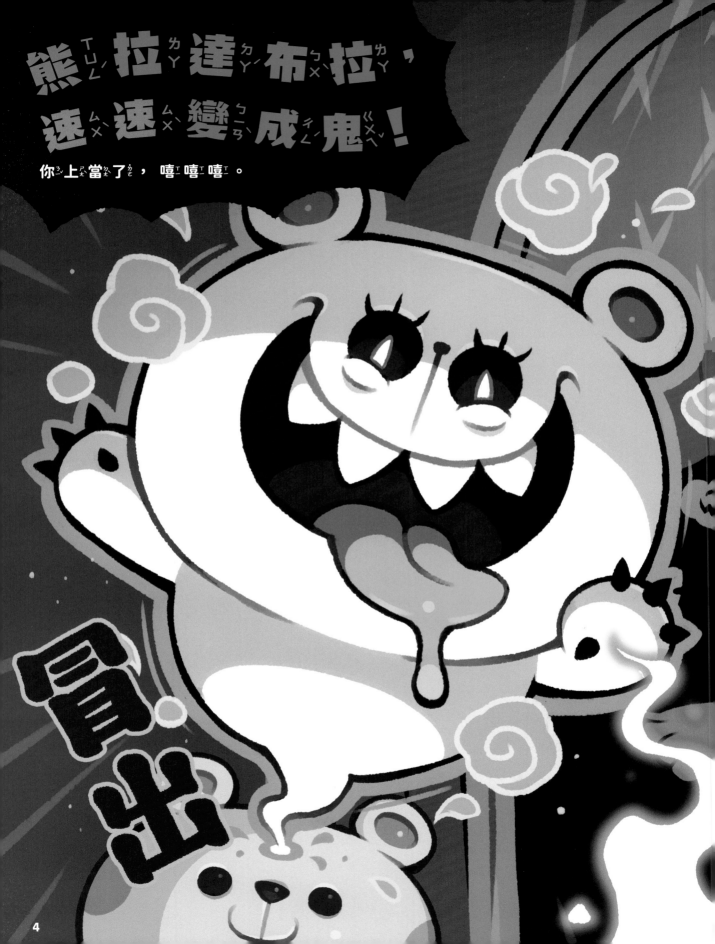

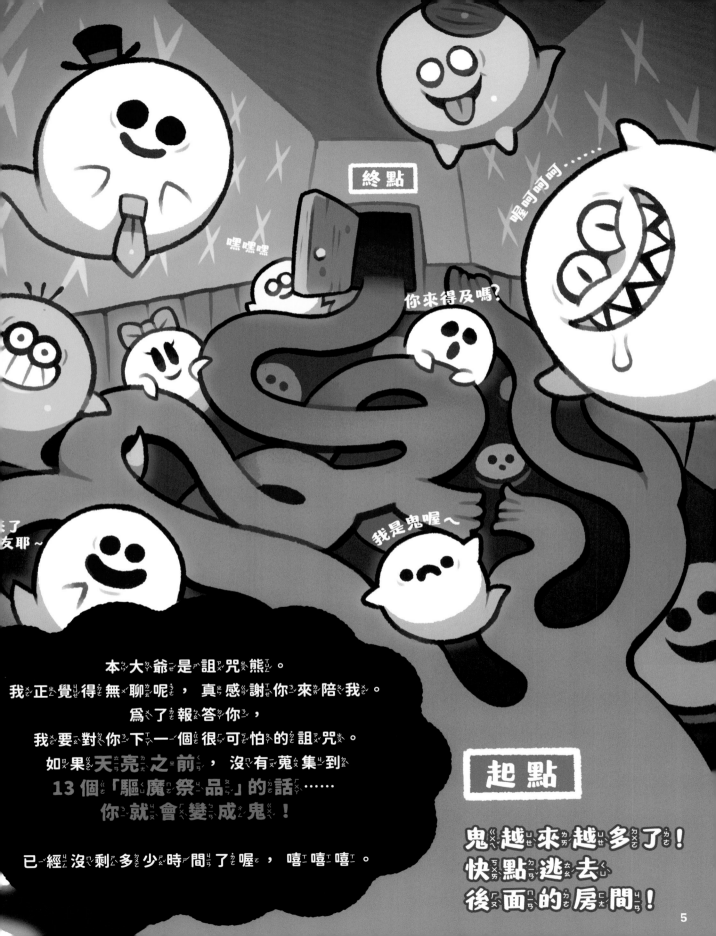

各種房間

【驅魔祭品】
天使的翅膀
圓形手鏡
護身符
一邊蒐集這些物品，
一邊往終點前進吧。

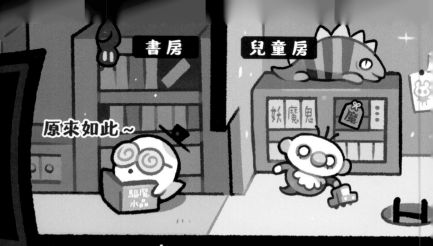

書房　　兒童房

原來如此～

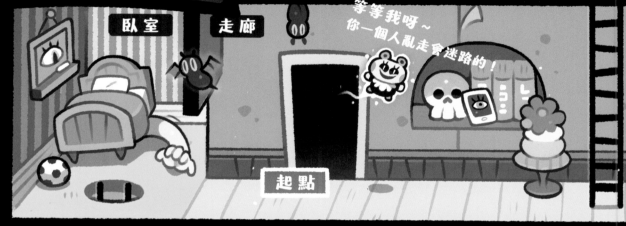

臥室　　走廊

等等我呀～
你一個人亂走會迷路的！

起點

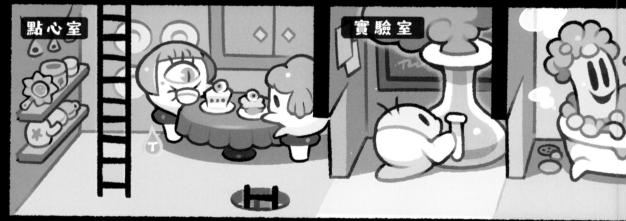

點心室　　實驗室

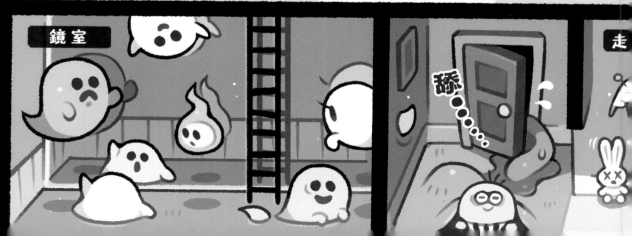

鏡室　　　　　　　走

舔

有沒有發現沒被鏡子照出來的鬼？

6

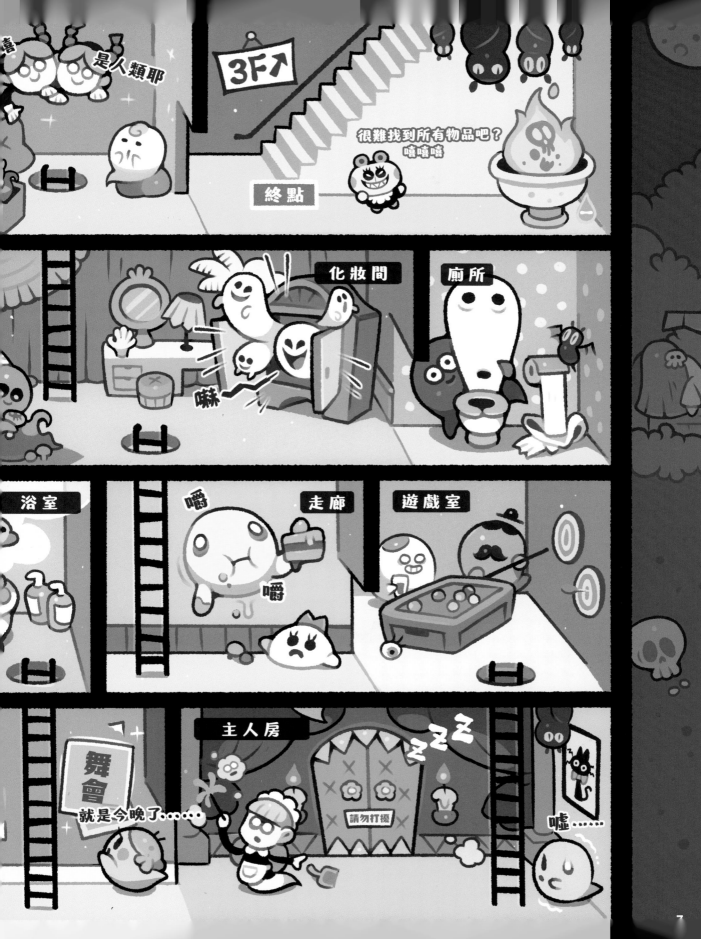

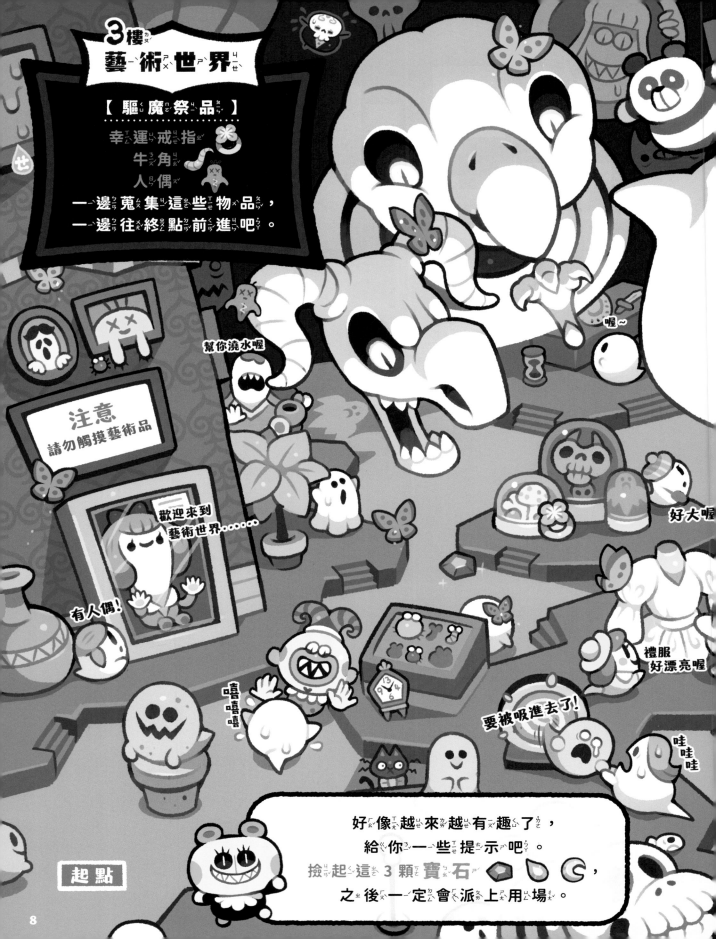

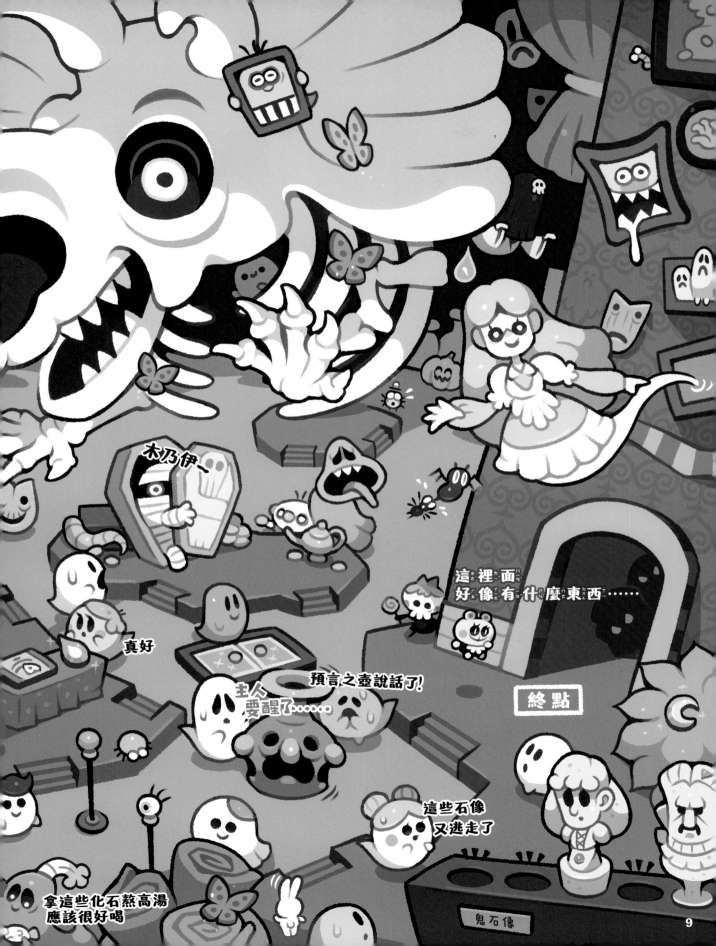

木乃伊～

真好

預言之壺說話了！

主人
要醒了⋯⋯

這裡面
好像有什麼東西⋯⋯

終點

這些石像
又逃走了

拿這些化石熬高湯
應該很好喝

鬼石像

9

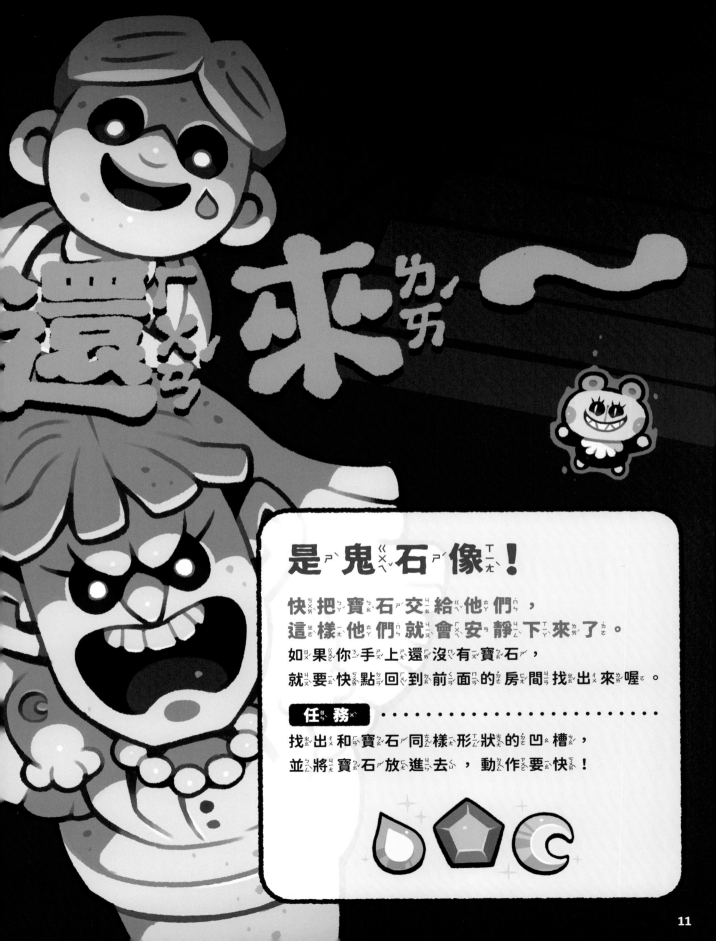

還來~

是鬼石像！

快把寶石交給他們，
這樣他們就會安靜下來了。
如果你手上還沒有寶石，
就要快點回到前面的房間找出來喔。

任務 ·······································

找出和寶石同樣形狀的凹槽，
並將寶石放進去，動作要快！

11

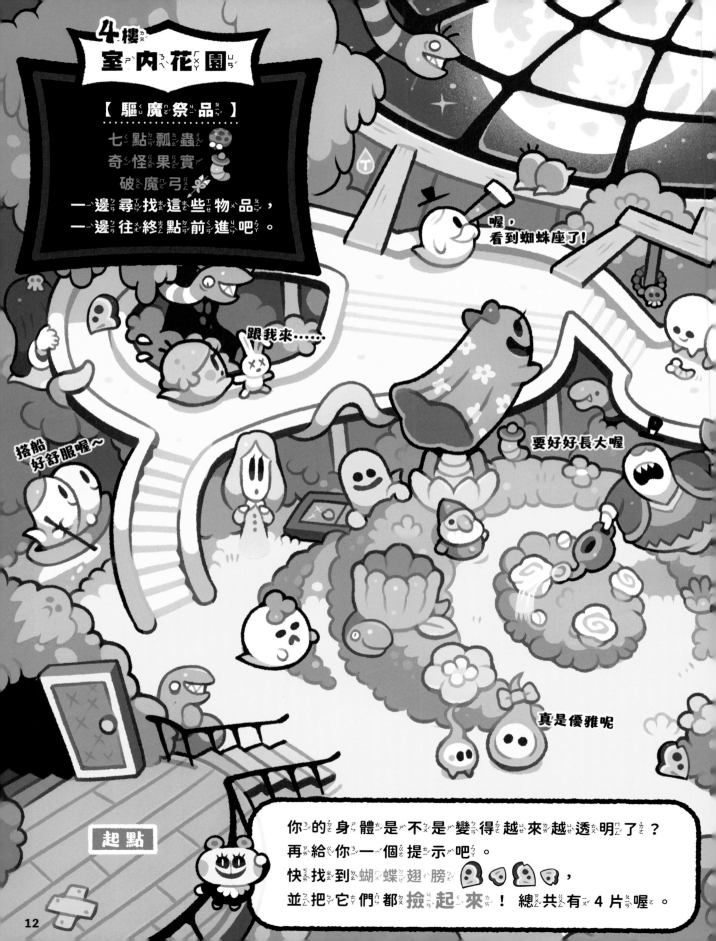

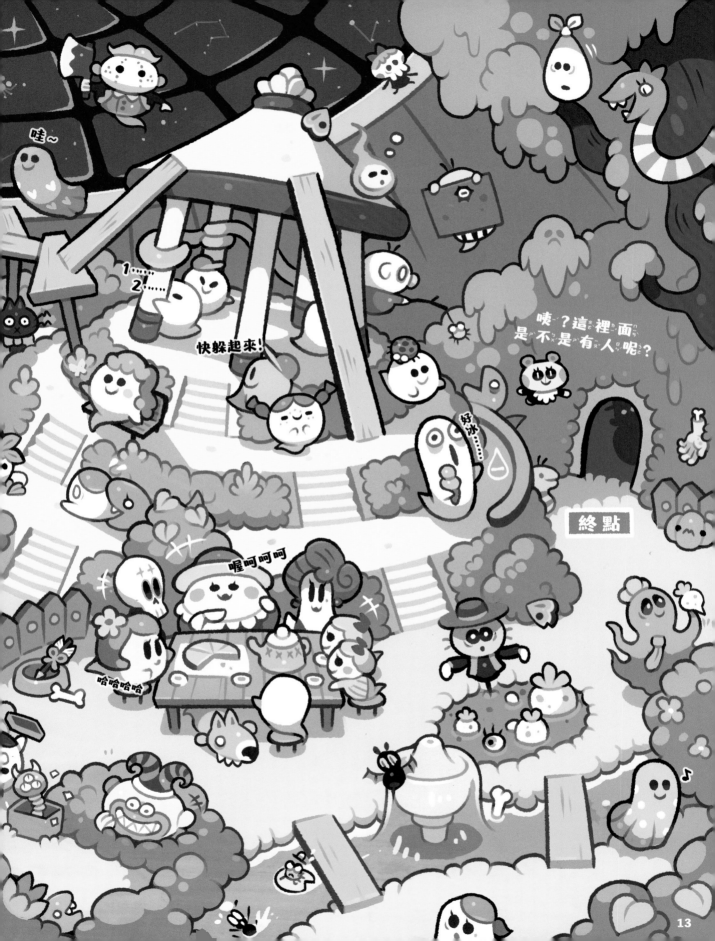

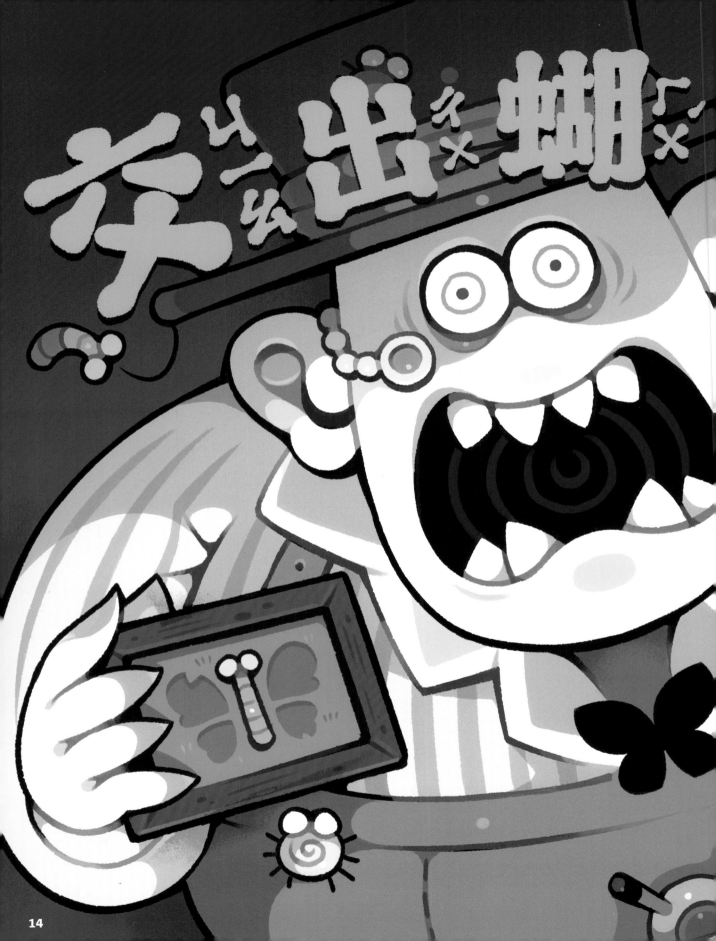

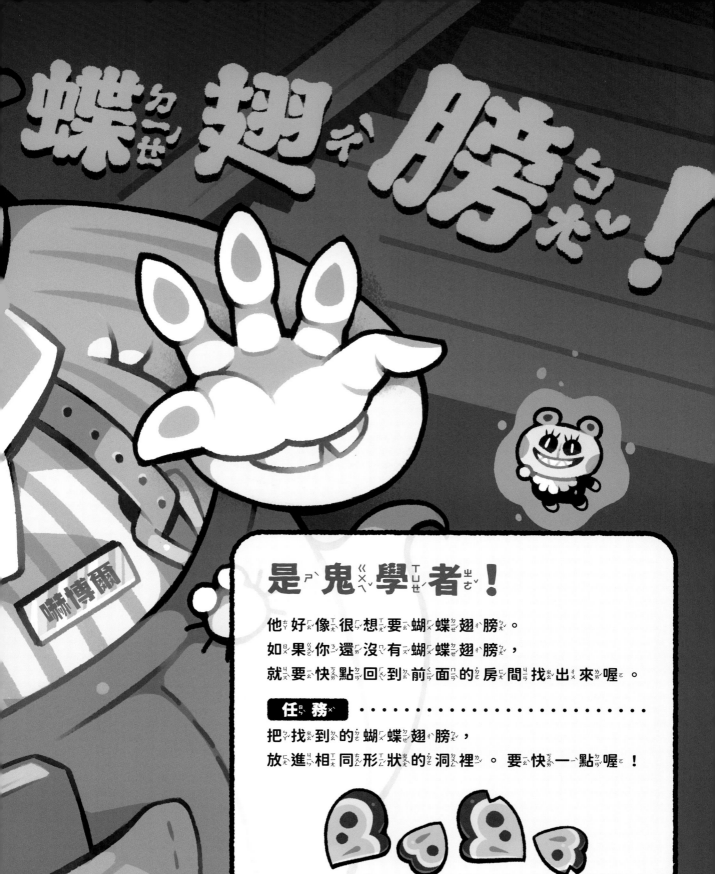

蝶ㄉㄧㄝ 翅ㄔ 膀ㄅㄤ ！

嚇博爾

是ㄕ鬼ㄍㄨㄟ學ㄒㄩㄝ者ㄓㄜ！

他ㄊㄚ好ㄏㄠ像ㄒㄧㄤ很ㄏㄣ想ㄒㄧㄤ要ㄧㄠ蝴ㄏㄨ蝶ㄉㄧㄝ翅ㄔ膀ㄅㄤ。
如ㄖㄨ果ㄍㄨㄛ你ㄋㄧ還ㄏㄞ沒ㄇㄟ有ㄧㄡ蝴ㄏㄨ蝶ㄉㄧㄝ翅ㄔ膀ㄅㄤ，
就ㄐㄧㄡ要ㄧㄠ快ㄎㄨㄞ點ㄉㄧㄢ回ㄏㄨㄟ到ㄉㄠ前ㄑㄧㄢ面ㄇㄧㄢ的ㄉㄜ房ㄈㄤ間ㄐㄧㄢ找ㄓㄠ出ㄔㄨ來ㄌㄞ喔ㄛ。

任ㄖㄣ務ㄨ ‧‧‧‧‧‧‧‧‧‧‧‧‧‧

把ㄅㄚ找ㄓㄠ到ㄉㄠ的ㄉㄜ蝴ㄏㄨ蝶ㄉㄧㄝ翅ㄔ膀ㄅㄤ，
放ㄈㄤ進ㄐㄧㄣ相ㄒㄧㄤ同ㄊㄨㄥ形ㄒㄧㄥ狀ㄓㄨㄤ的ㄉㄜ洞ㄉㄨㄥ裡ㄌㄧ。要ㄧㄠ快ㄎㄨㄞ一ㄧ點ㄉㄧㄢ喔ㄛ！

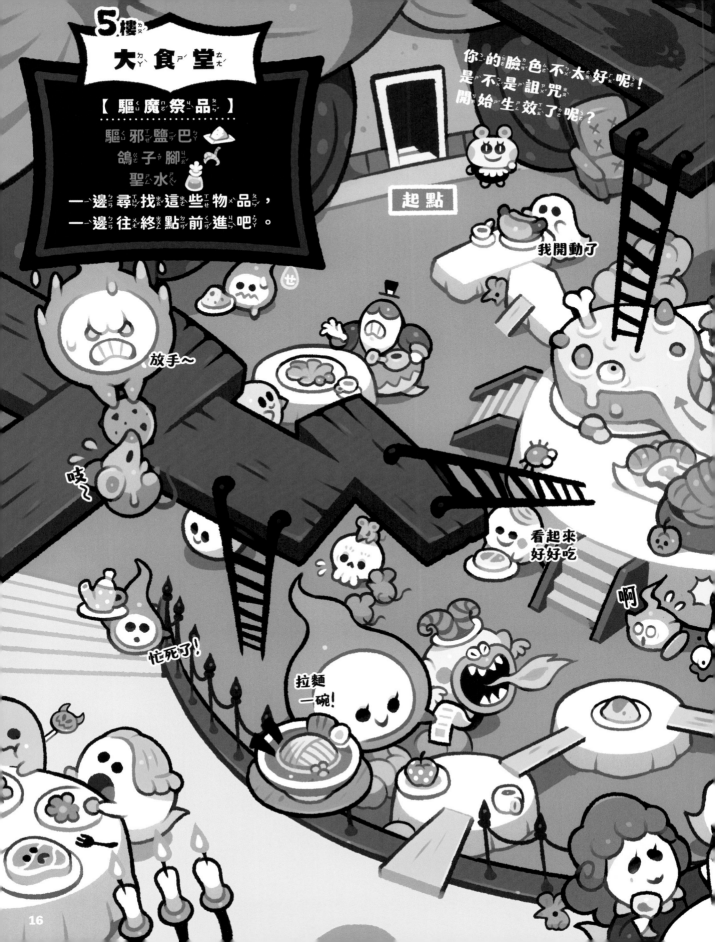

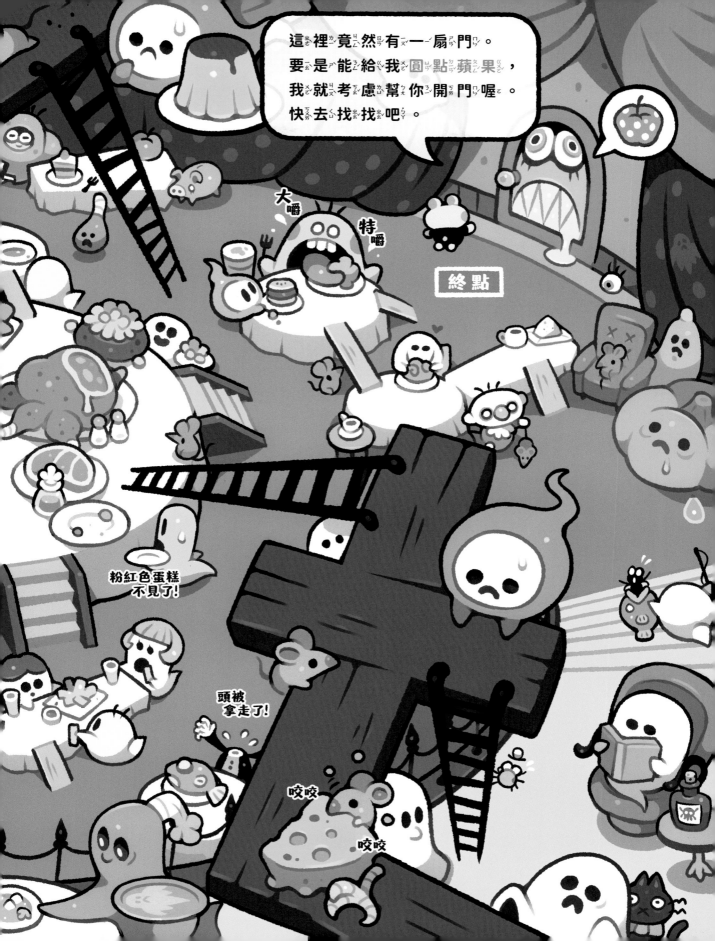

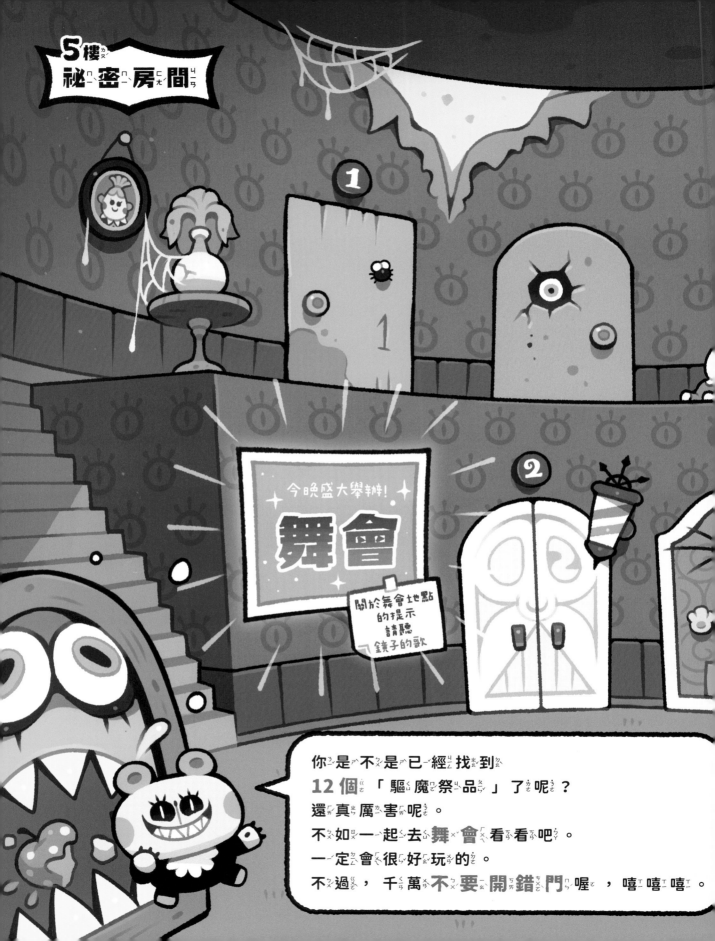

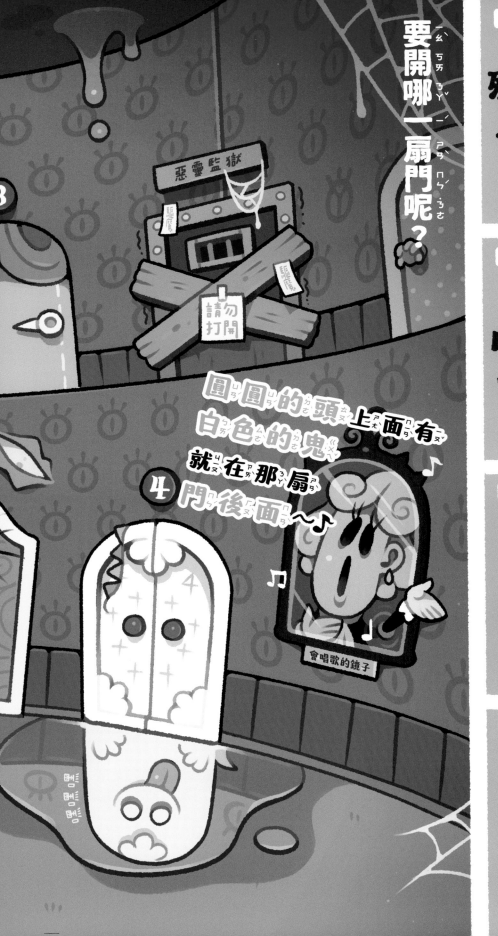

要開哪一扇門呢？

惡靈監獄

請勿打開

圓圓的頭上面有白色的鬼就在那扇4門後面～♪

會唱歌的鏡子

第1個房間

殭ㄕ……

第2個房間

喀嚓……喀嚓……

第3個房間

戳戳

第4個房間

嘿嘿嘿……

19

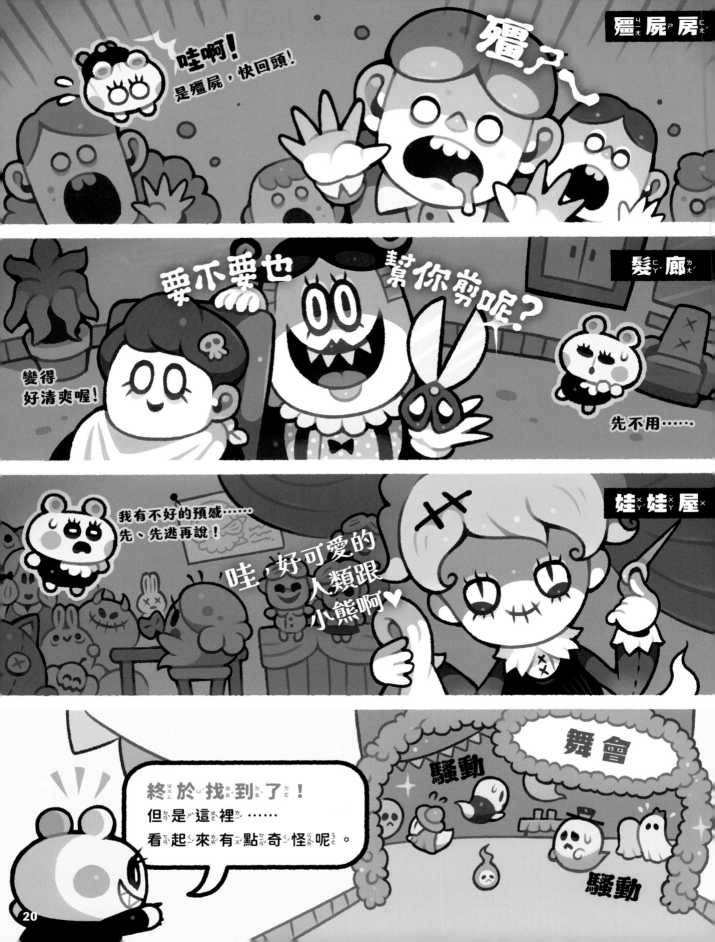

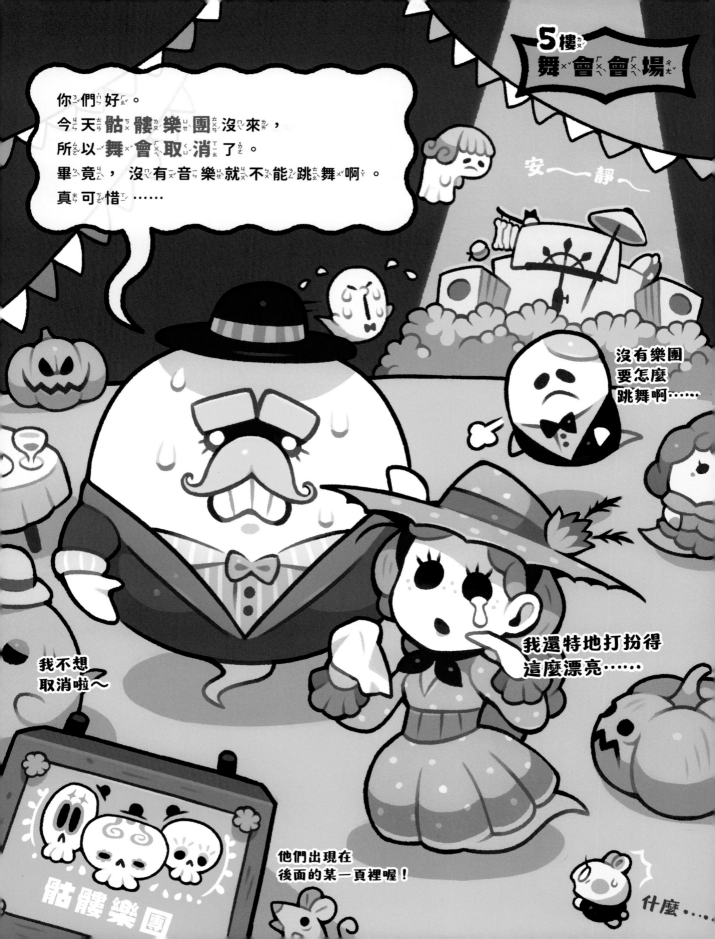

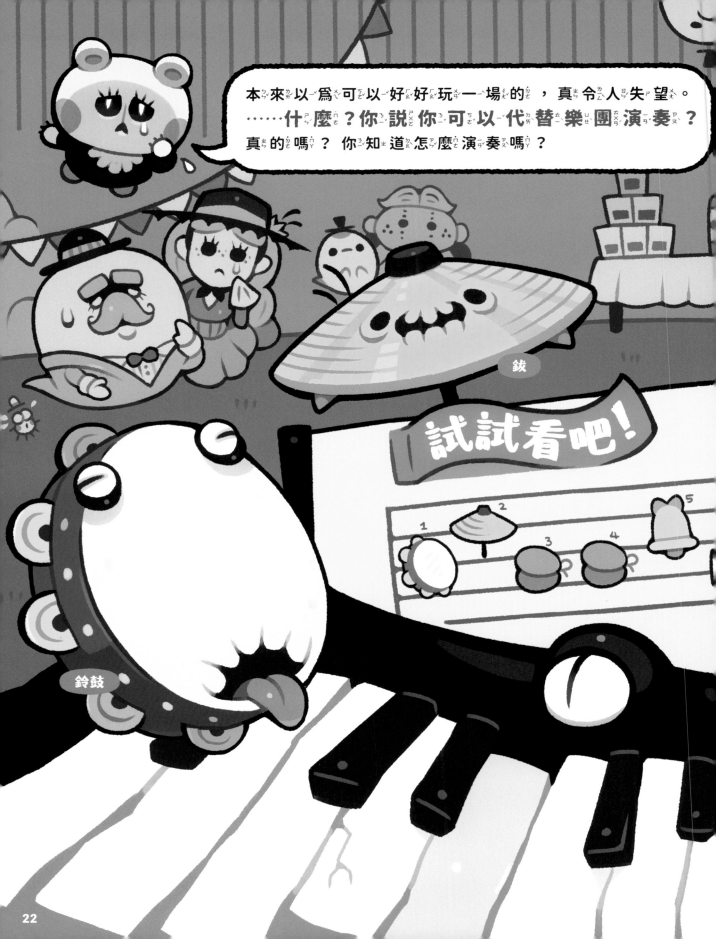

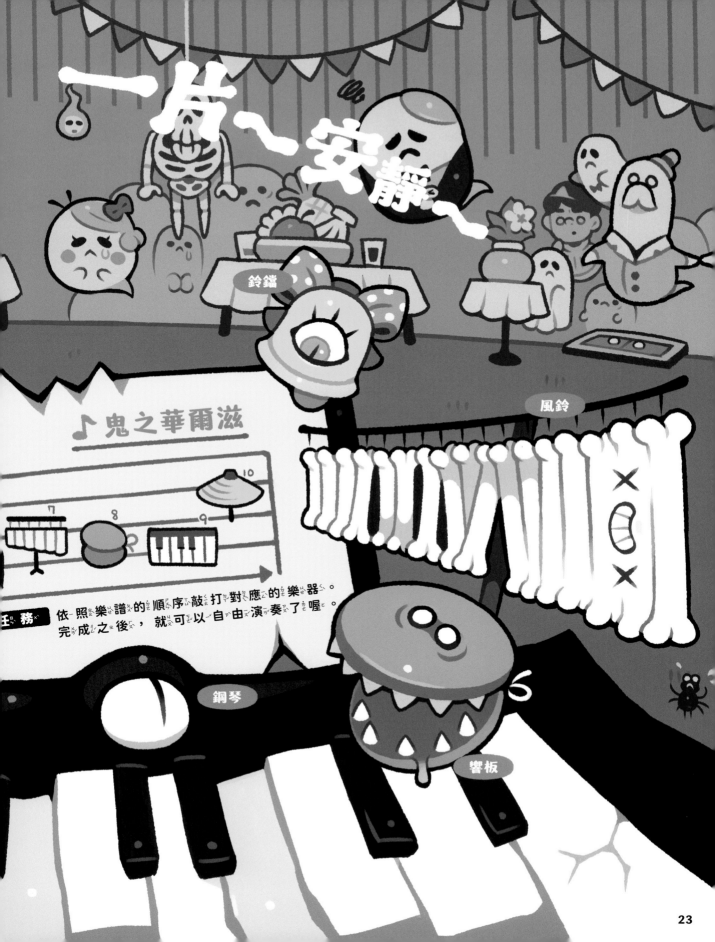

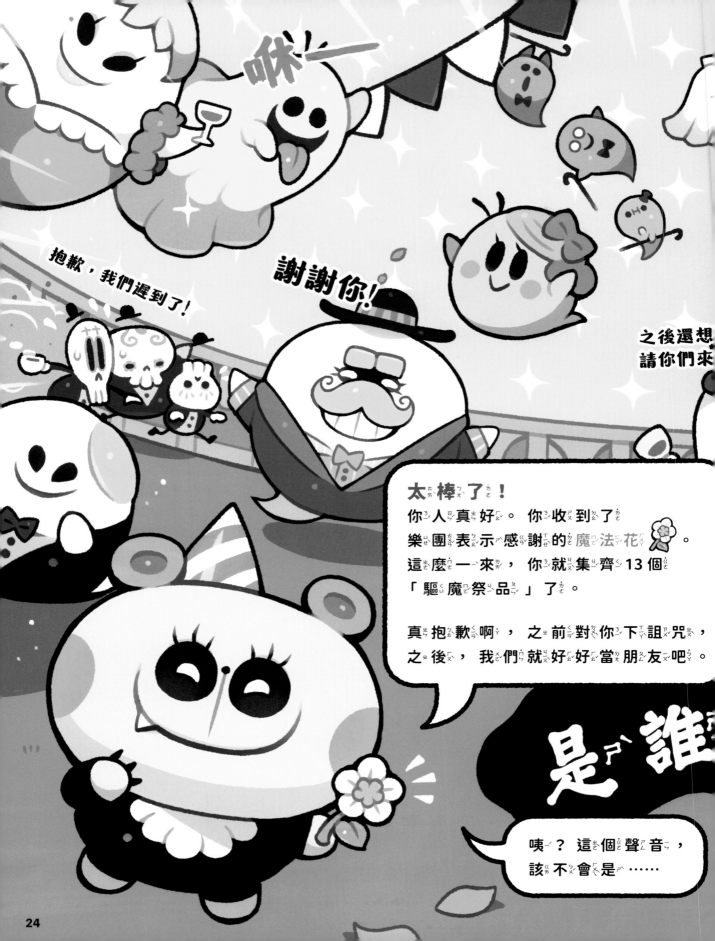

啾——

抱歉，我們遲到了！

謝謝你！

之後還想
請你們來

太**棒**了！
你人真好。 你收到了
樂團表示感謝的魔法花 。
這麼一來， 你就集齊13個
「驅魔祭品」了。

真抱歉啊， 之前對你下詛咒，
之後， 我們就好好當朋友吧。

是誰

咦？ 這個聲音，
該不會是……

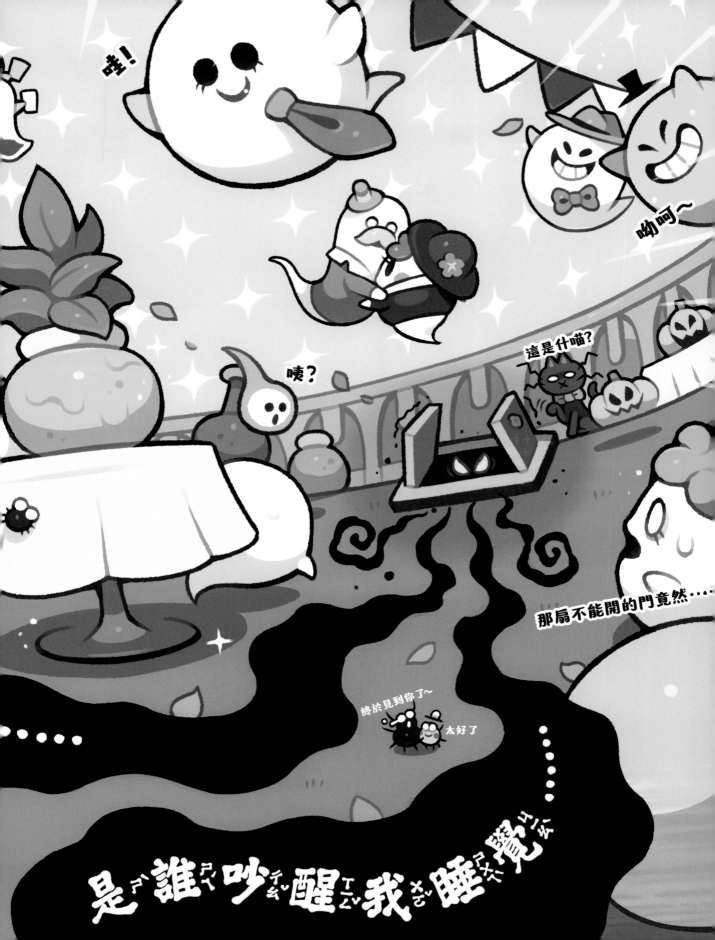

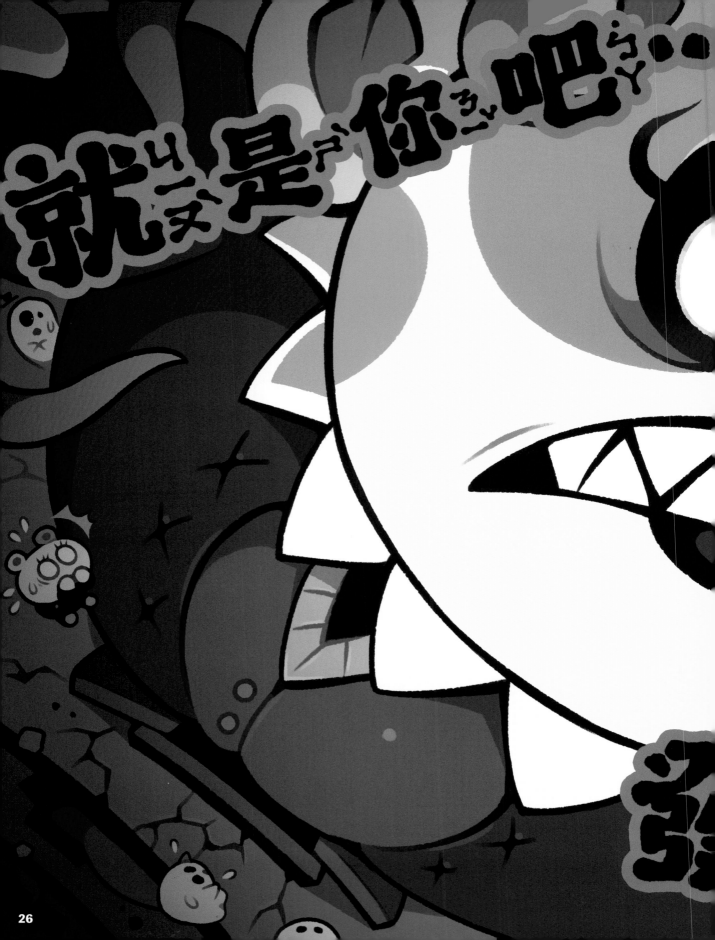

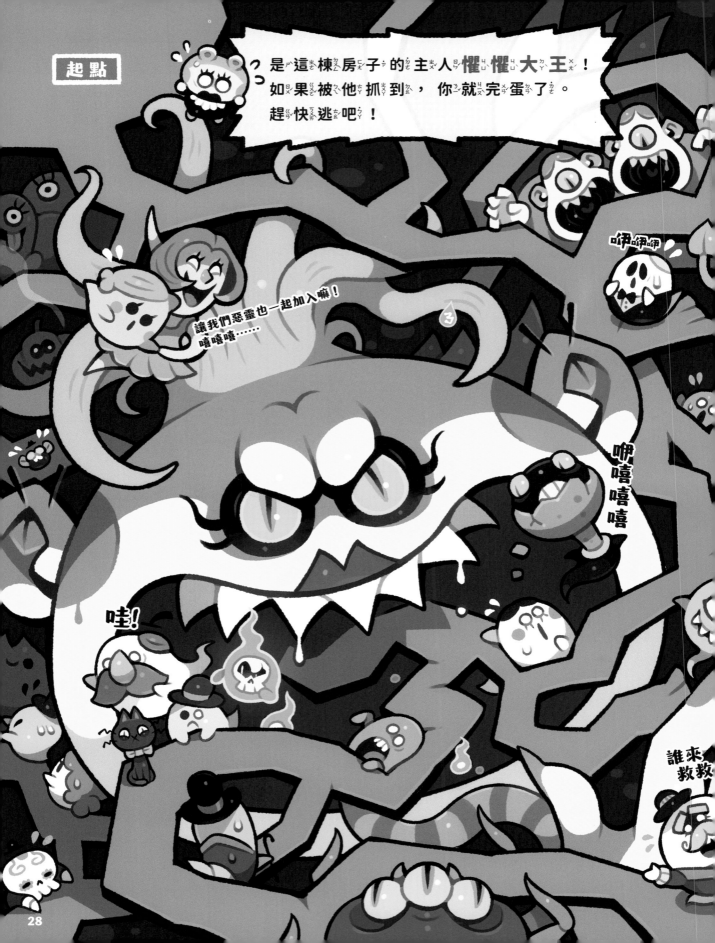

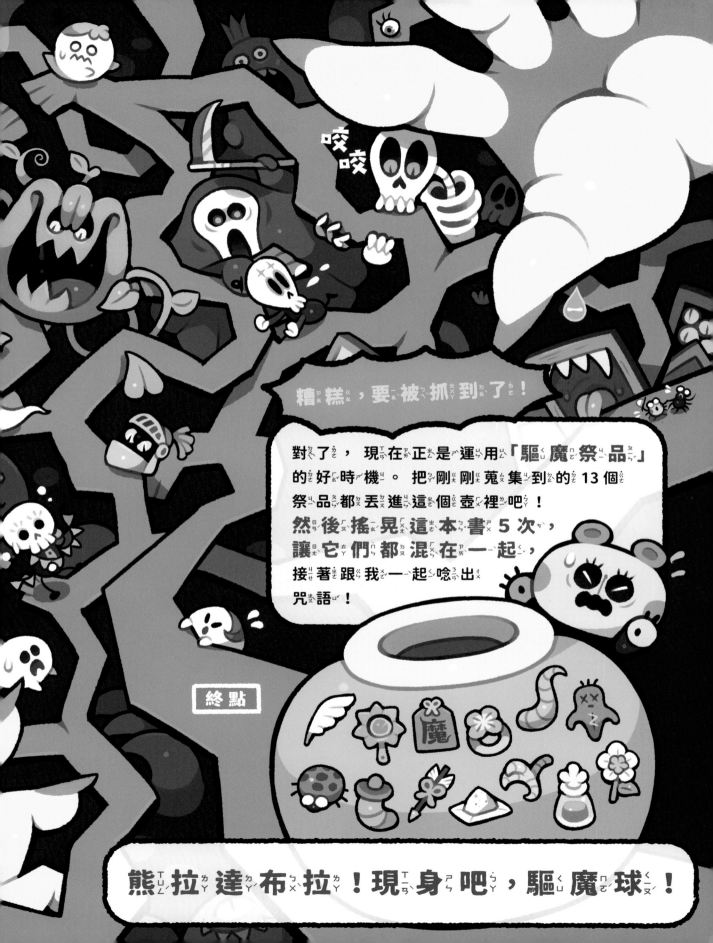

咬咬

糟糕，要被抓到了！

對了，現在正是運用「驅魔祭品」的好時機。把剛剛蒐集到的13個祭品都丟進這個壺裡吧！
然後搖晃這本書5次，讓它們都混在一起，接著跟我一起唸出咒語！

終點

熊拉達布拉！現身吧，驅魔球！

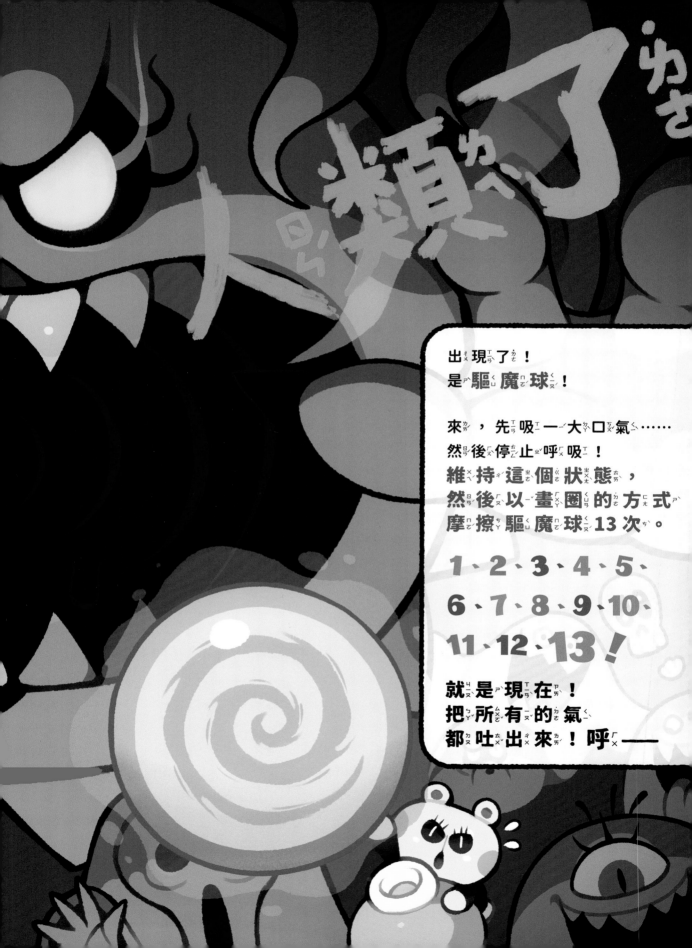

出現了！
是驅魔球！

來，先吸一大口氣……
然後停止呼吸！
維持這個狀態，
然後以畫圈的方式
摩擦驅魔球13次。

1、2、3、4、5、
6、7、8、9、10、
11、12、13！

就是現在！
把所有的氣
都吐出來！呼——

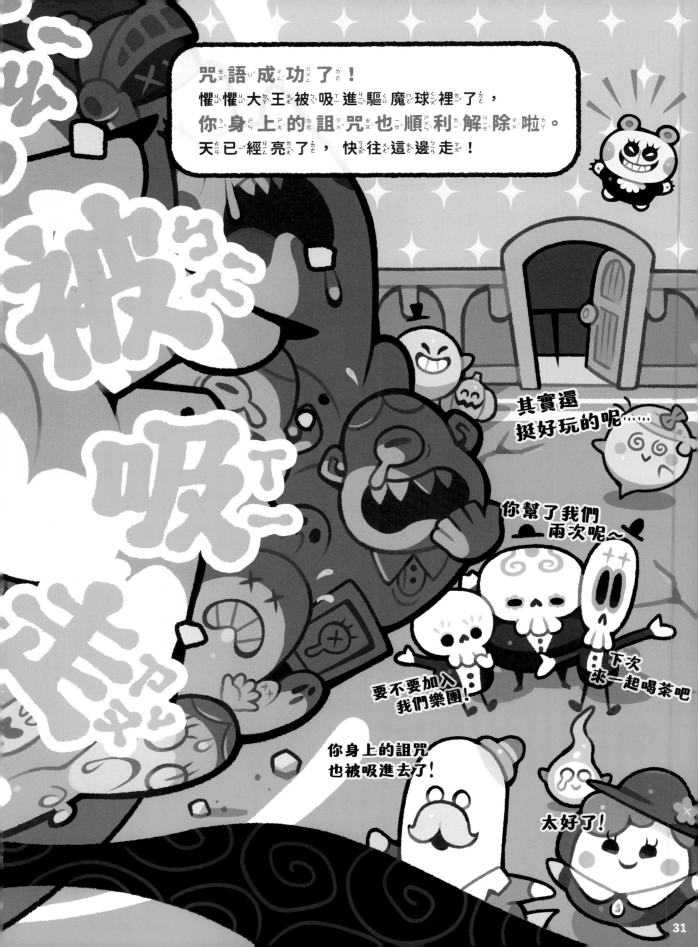

咒語成功了！
懼懼大王被吸進驅魔球裡了，
你身上的詛咒也順利解除啦。
天已經亮了，快往這邊走！

其實還挺好玩的呢……

你幫了我們兩次呢～

要不要加入我們樂團！

下次來一起喝茶吧

你身上的詛咒也被吸進去了！

太好了！

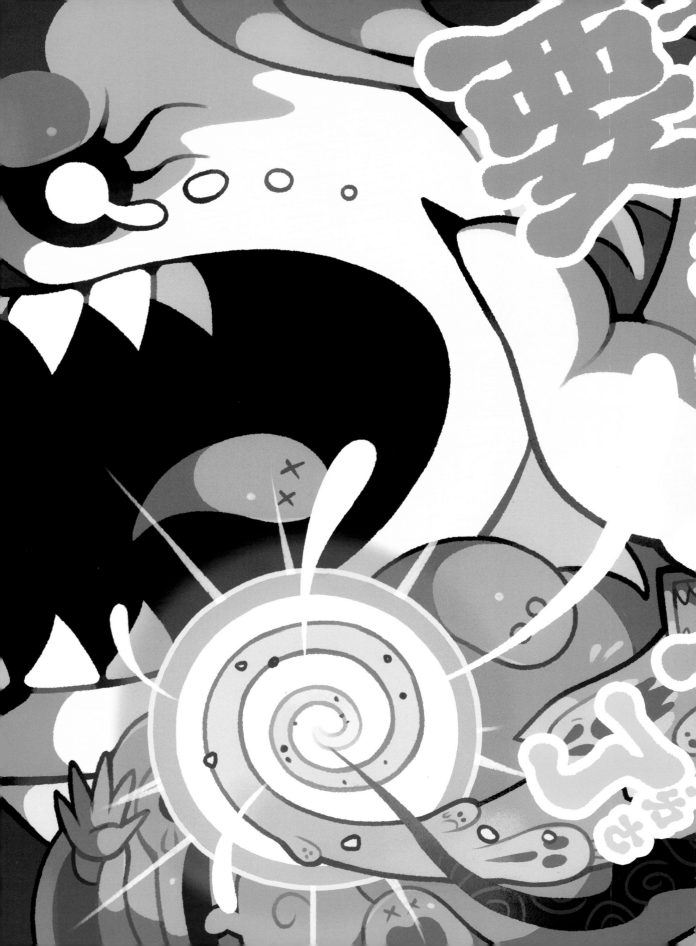

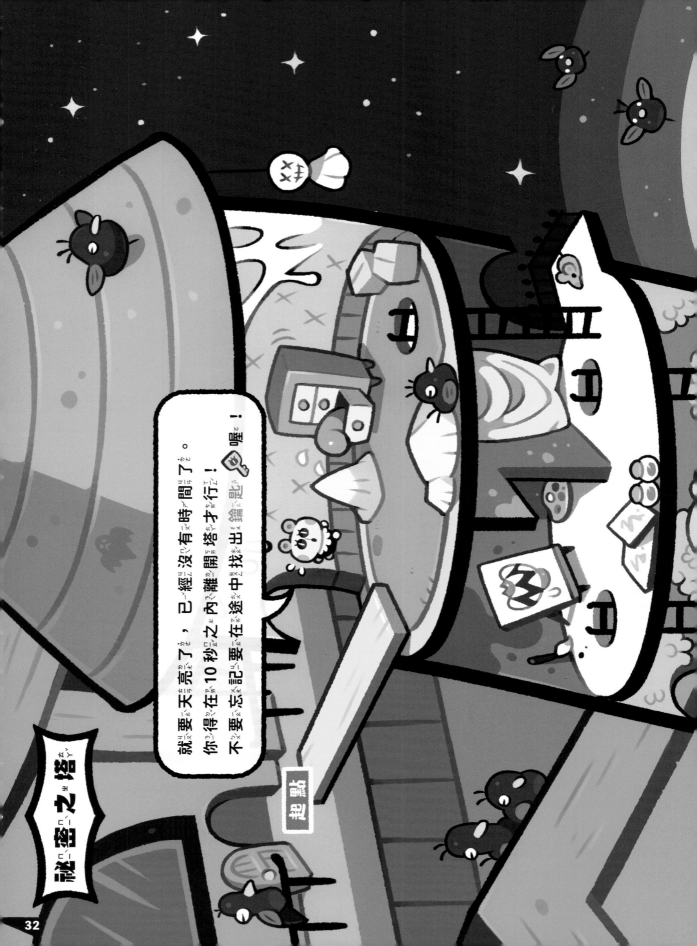

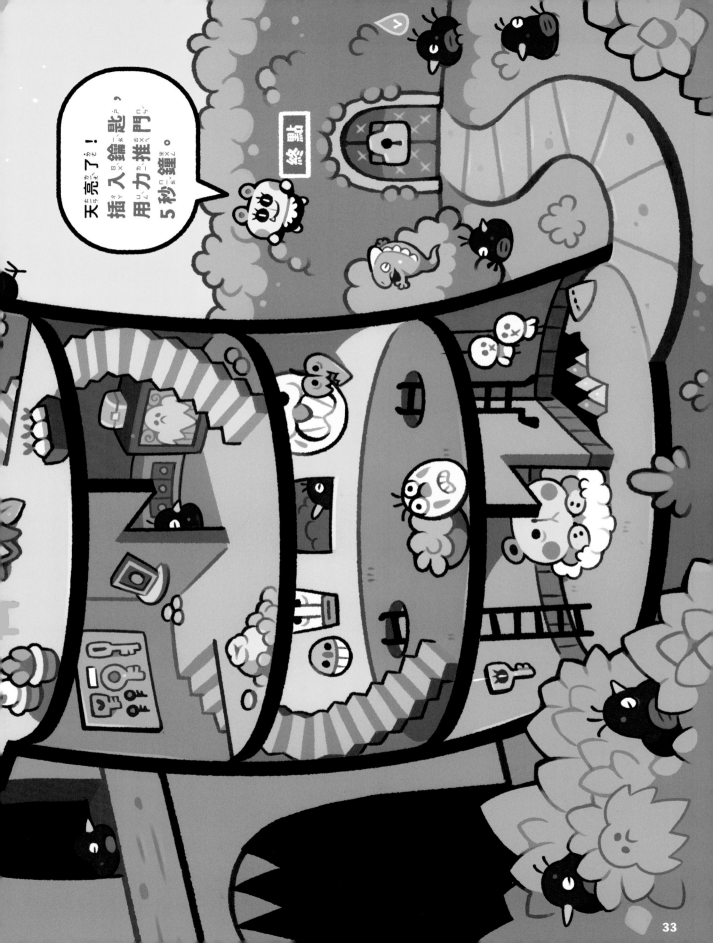

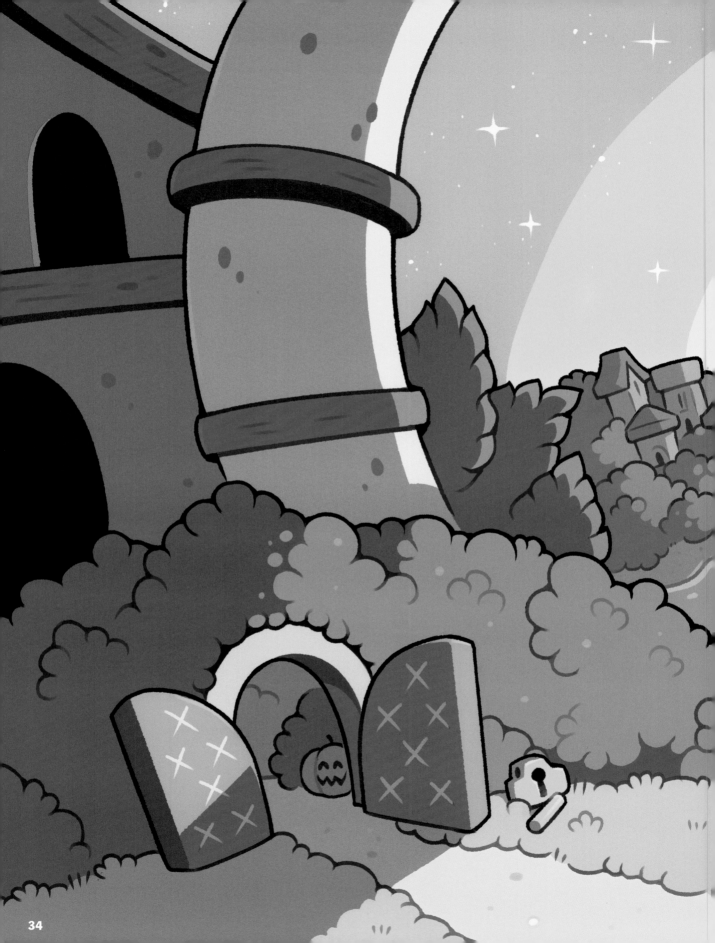

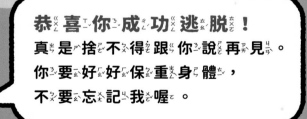

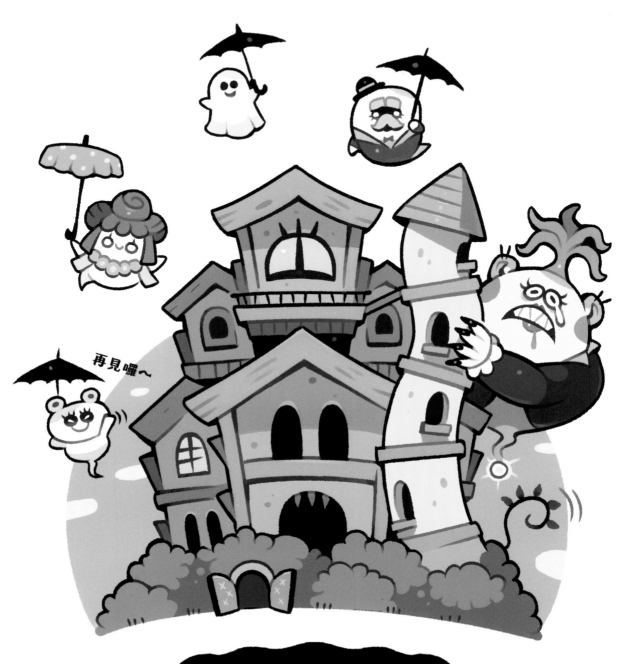

再見囉～

下次再來玩喔……

迷宮&尋寶遊戲解答

迷宮要走 ——— 這條路　　驅魔祭品在 ◯ 這裡　　逃脫工具在 ◇ 這裡
進階尋寶① 在 ◯ 這裡　　進階尋寶② 在 ◯ 這裡　　進階尋寶③ 在 ◯ 這裡

P2-3 入口
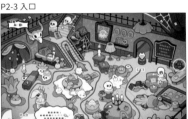

P6-7 各種房間
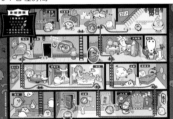

P8-9 藝術世界
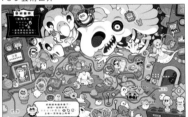

P12-13 室內花園
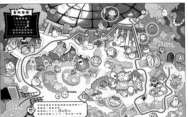

P16-17 大食堂
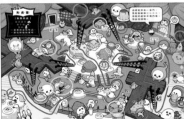

P20
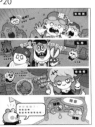

P22-23
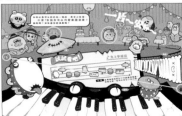

P24-25
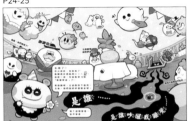

P28-29 逃離懼懼大王！
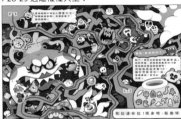

P31
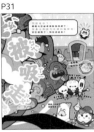

P32-33 祕密之塔
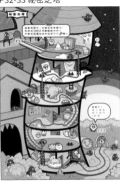

進階尋寶①

① 蜘蛛……15 隻　② 蝙蝠……10 隻　③ 蝴蝶……11 隻　④ 蛇……11 條　⑤ 老鼠……12 隻　⑥ 烏鴉……16 隻

進階尋寶②　● 微笑南瓜……P3, P4, P9, P20, P31, P34　● 七色眼珠……P3, P7, P9, P13, P17, P29, P33

終極挑戰　💧 ×11　裡面的訊息可以組成一句話，你能全部找出來嗎？

『だっしゅつせよ！おばけハウス』（カヤマタイガ）
DASSYUTU SEYO! OBAKE HOUSE
Copyright © 2020 by Taiga Kayama
Original Japanese edition published by Bunkyosha Co., Ltd., Tokyo, Japan
Complex Chinese edition published by arrangement with Bunkyosha Co., Ltd.
through Japan Creative Agency Inc., Tokyo.
Traditional Chinese copyright © 2022 by CommonWealth Education Media and Publishing Co., Ltd.

繪本 0302

大逃脫！逃出幽靈鬼屋

文圖｜香山大我　翻譯｜詹慕如
責任編輯｜謝宗穎　特約編輯｜劉握瑜　美術設計｜林子晴　行銷企劃｜翁郁涵、王予農
天下雜誌群創辦人　股允芃　董事長兼執行長｜何琦瑜
兒童產品事業群
副總經理｜林彥傑　總編輯｜林欣靜　主編｜陳毓書　版權主任｜何晨瑋、黃微真
出版者｜親子天下股份有限公司　地址｜台北市 104 建國北路一段 96 號 4 樓
電話｜（02）2509-2800　傳真｜（02）2509-2462　網址｜www.parenting.com.tw
讀者服務專線｜（02）2662-0332　週一～週五：09:00~17:30　傳真｜（02）2662-6048　客服信箱｜bill@cw.com.tw
法律顧問｜台英國際商務法律事務所・羅明通律師　總經銷｜大和圖書有限公司　電話｜（02）8990-2588
出版日期｜2022 年 7 月第一版第一次印行　定價｜350 元　書號｜BKKP0302P　ISBN｜978-626-305-237-6（精裝）
訂購服務
親子天下 Shopping｜shopping.parenting.com.tw　海外・大量訂購｜parenting@cw.com.tw
書香花園｜台北市建國北路二段 6 巷 11 號　電話（02）2506-1635　劃撥帳號｜50331356　親子天下股份有限公司

立即購買 >

國家圖書館出版品預行編目 (CIP) 資料

大逃脫!逃出幽靈鬼屋/香山大我 文.圖；詹慕如翻譯.
-- 第一版.-- 臺北市：親子天下股份有限公司, 2022.07
44面；20x26公分. -- (繪本；302)
注音版
譯自：だっしゅつせよ!おばけハウス
ISBN 978-626-305-237-6(精裝)
1.CST: 益智遊戲 2.CST: 兒童遊戲
997　　　　　　　　　　　　　111007034

香山大我

在京都出生長大的插畫家。
最擅長有點神祕又有點可怕的角色設計。
《大逃脫！逃出殭屍小鎮》為首部繪本作品。

有一隻作者化身的鬼，
藏在書裡的某個地方喔。
還有一句隱藏訊息，
你找到了嗎？

進階尋寶①

也來找找這些吧！

＊迷宮跟進階尋寶的解答在版權頁喔。

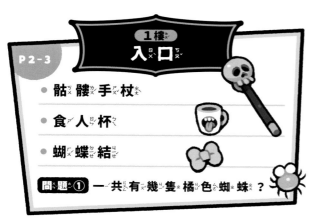

1樓
入口

P2-3

- 骷髏手杖
- 食人杯
- 蝴蝶結

問題① 一共有幾隻橘色蜘蛛？

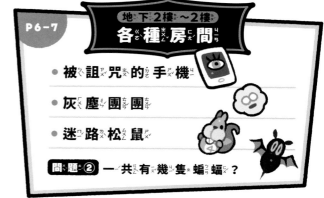

地下2樓～2樓
各種房間

P6-7

- 被詛咒的手機
- 灰塵團團
- 迷路松鼠

問題② 一共有幾隻蝙蝠？

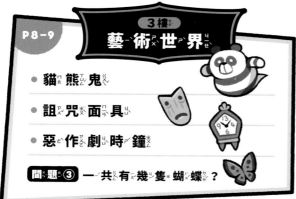

3樓
藝術世界

P8-9

- 貓熊鬼
- 詛咒面具
- 惡作劇時鐘

問題③ 一共有幾隻蝴蝶？

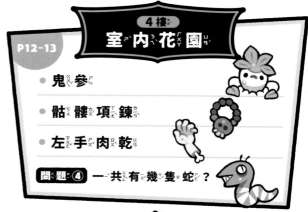

4樓
室內花園

P12-13

- 鬼參
- 骷髏項鍊
- 左手肉乾

問題④ 一共有幾隻蛇？

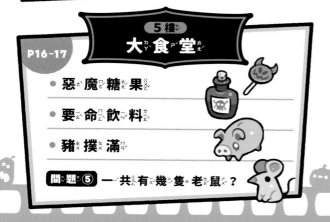

5樓
大食堂

P16-17

- 惡魔糖果
- 要命飲料
- 豬撲滿

問題⑤ 一共有幾隻老鼠？

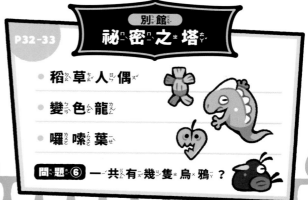

別館
祕密之塔

P32-33

- 稻草人偶
- 變色龍
- 囉嗦葉

問題⑥ 一共有幾隻烏鴉？

進階尋寶② 再來找找這些吧！

- 微笑南瓜 6個　難度 ★★★☆☆　微笑南瓜藏在這本書裡的很多地方喔。快找出來吧！
- 七色眼珠 7個　難度 ★★★★☆　七色眼珠藏在這本書裡的很多地方喔。
- 12隻尖翅膀小鬼　難度 ★★★★★　藝術世界、室內花園、大食堂和祕密之塔裡，各藏了3隻喔。